Llwyau Caru

Lovespoons
Elin Meek

D1514069

Gomer

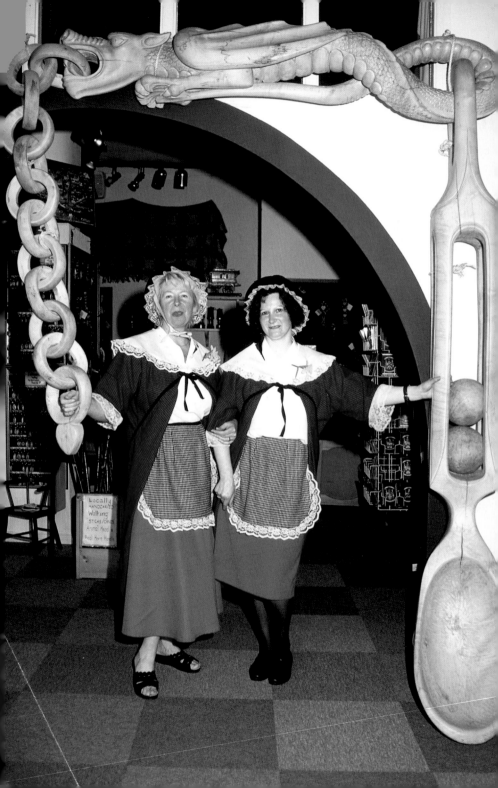

LLWYAU CARU

LOVESPOONS

MAE'N debyg mai prynu blodau, bocs o siocledi neu ddarn o emwaith y bydd dynion ifanc heddiw i ddangos eu bod yn hoff o ferch. Byddai carwr ifanc rai canrifoedd yn ôl yng Nghymru hefyd yn rhoi anrhegion fel cacennau a melysion i'r ferch roedd am ei 'hennill', ond roedd un anrheg bersonol ac arbennig arall a fyddai'n cael ei rhoi. Roedd yr anrheg hon, sef llwy garu neu lwy serch, yn golygu tipyn mwy o waith na mynd i siop a dewis rhodd. Byddai'r dyn ifanc yn treulio oriau yn ei cherfio â'i law ei hun, yn y gobaith y byddai'r ferch yn derbyn y llwy. Wrth ei derbyn, byddai hithau'n dangos fod ganddi ddiddordeb ynddo ef hefyd, a byddent wedyn yn dechrau canlyn ei gilydd.

Nid yng Nghymru'n unig roedd hyn yn digwydd, ond ledled Ewrop. Gan fod y bobl gyffredin yng nghefn gwlad yn defnyddio llwyau pren i fwyta, roedd angen eu cerfio at ddibenion y cartref beth bynnag, ac mae'n debyg mai datblygu o hynny a

YOUNG men today would probably buy flowers, chocolates or a piece of jewellery to show that they are keen on a young lady. This would also happen a few centuries ago in Wales: young men would give gifts such as cakes and sweets to the girls that they wanted to 'win', but another personal and special gift would also be given. This gift, a lovespoon, would mean a great deal more work than going into a shop and choosing a present. It involved spending hours carving the lovespoon by hand, in the hope that the girl would accept it. By accepting the spoon, she would show that she was also interested in him, and they would start courting, or 'spooning'.

This custom was not confined to Wales, as the English word 'spooning' shows, but was found throughout Europe. As ordinary people in rural areas used wooden spoons to eat, they had to be carved for the home anyway, and it seems that the tradition of carving a special spoon for a girl developed

Y llwy garu fwyaf yn y byd, gan Ed Harrison, sydd i'w gweld yn siop Castle Welsh Crafts, Caerdydd. Mae'n mesur 8 metr (25 troedfedd) o hyd, ac fe'i cerfiwyd o un darn o sycamorwydden. Fe'i defnyddiwyd gan S4C mewn ymgyrch hyrwyddo.

The largest lovespoon in the world, by Ed Harrison, seen in Castle Welsh Crafts, Cardiff. It measures 8 metres (25 feet) in length, and was carved from a single block of sycamore. It was used by S4C in a promotional campaign.

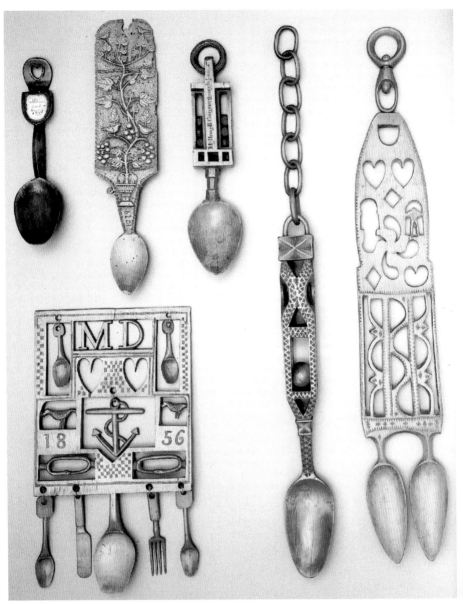

Rhai o'r llwyau a welir yn Amgueddfa Werin Sain Ffagan.

Some spoons seen on display at the Museum of Welsh Life.

wnaeth yr arfer o lunio llwy brydferth i'w rhoi i ferch. Gan fod defnyddio llwy'n awgrymu y gall rhywun ei fwydo ei hun,

from this need. Anyone who can use a spoon can feed himself, so by implication, the young man wanted to show that he

bwriad y dyn ifanc, felly, oedd dangos y gallai ef fod yn fodd i gynnal a bwydo ei gariadferch. Hawdd dychmygu dyn ifanc ar ôl diwrnod caled o waith, mewn cyfnod pan nad oedd radio, teledu, ffilmiau na cheir, yn treulio'i amser hamdden gyda'r nos yn cerfio llwy i'r ferch a hoffai.

Anodd dweud pryd yn union y dechreuodd yr arfer o roi llwyau caru, ond 1667 yw dyddiad un o'r llwyau cynharaf

could feed or help the young lady of his choice. At a time when there was no radio, television, films or cars, it's easy to imagine a young man after a hard day's work, spending his evening carving a spoon for the girl that he fancied.

It is hard to show when the custom of giving lovespoons began, but one of the earliest examples to be seen at the Museum of Welsh Life at St. Fagans is dated 1667.

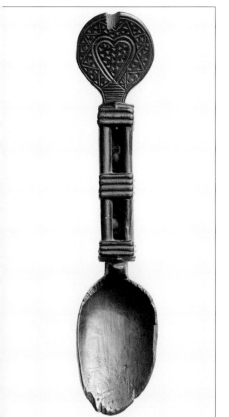

Y llwy hynaf.

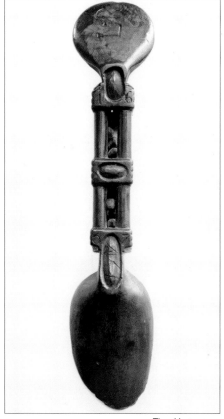

The oldest spoon.

sydd i'w gweld yn Amgueddfa Sain Ffagan. Parhaodd y traddodiad am rai canrifoedd, ond dechreuodd edwino erbyn diwedd y bedwaredd ganrif ar bymtheg. Efallai i hyn ddigwydd wrth i lawer o bobl o'r ardaloedd gwledig symud i'r trefi diwydiannol. Serch hynny, roedd cystadlaethau ar gerfio llwyau serch yn yr Eisteddfod Genedlaethol ar ddechrau'r ugeinfed ganrif ac mewn eisteddfodau lleol hyd at yr Ail Ryfel Byd.

Mae geiriau Cymraeg a Saesneg wedi tarddu o'r arfer o roi llwy garu. Er enghraifft, mae'r gair 'spooning' yn

The tradition continued for a few centuries, but was in decline by the end of the nineteenth century, possibly as large numbers of the rural population moved to industrial towns. However, there were competitions at the National Eisteddfod for carving a lovespoon at the beginning of the twentieth century and in local eisteddfodau until the Second World War.

There are both Welsh and English words that have their origins in the custom of giving lovespoons. The English word 'spooning' that has already been

Isod / Below Mae'r llwy fechan hon a gerfiwyd gan Arthur Llewellyn Thomas yn llai na matsen.
This tiny lovespoon carved by Arthur Llewellyn Thomas is smaller than a matchstick.

De / Right Un arall o hen lwyau Sain Ffagan.
Another of the old St. Fagans spoons.

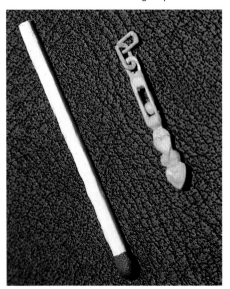

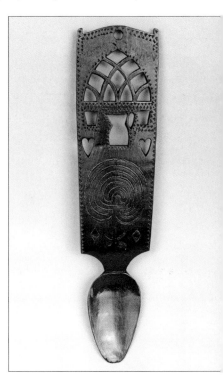

Saesneg erbyn hyn yn dynodi pâr yn caru a chusanu neu'n cydorwedd fel dwy lwy, ac yn nhafodieithoedd de Cymru, 'sboner' yw un o'r geiriau am 'gariad'. Gan ei bod hi'n bosib fod mwy nag un dyn ifanc yn cystadlu am sylw merch, roedd hi'n bwysig i'r cerfiwr ddangos ei dalent drwy lunio llwy fwy addurnedig na'r lleill. Byddai'r cerfiwr yn creu patrymau mwy cymhleth felly er mwyn creu argraff, ac mae rhai'n awgrymu bod maint y llwy'n adlewyrchu cariad y cerfiwr tuag at y ferch, felly efallai mai gorau po fwyaf oedd hi. Yn wir, mae llwyau'n amrywio'n fawr o ran maint – o 10 cm hyd at fetr o hyd. Byddai rhai'n ychwanegu llythrennau cyntaf eu henwau ac enwau'r ferch, a'r arfer hefyd oedd rhoi twll o ryw fath ar ben uchaf coes y llwy i'w hongian ar y wal.

Weithiau'n unig y byddai cerfiwr yn rhoi dyddiad ar lwy, ac mae'n anodd iawn dyddio llwyau oherwydd gall llwy gynnar fod yn fwy cywrain ei chynllun na llwy ddiweddarach. Anodd dweud hefyd o ba ardal o Gymru mae llwy'n dod, gan nad oedd unrhyw batrymau'n gyfyngedig i ardaloedd arbennig. Wedi dweud hynny, roedd llwyau Sir Benfro'n tueddu i fod yn

mentioned, now refers to a pair kissing and cuddling or lying together like two spoons. In South Wales, people might refer to a boyfriend in Welsh as 'sboner'. As a young man might have to compete for the attention of a girl, it was important for the carver to demonstrate his ability by making a spoon that was more ornate than the others. The carver would create more complex patterns to create an impression, and some suggest that the size of the spoon reflected the extent of his passion. Indeed, spoons vary in size from around 10 cm to nearly a metre in length. Some would add their initials and the girl's initials, and there was usually an aperture at the top of the spoon to hang it on the wall.

The date was only sometimes added, so dating the spoons is a very tricky task because an early spoon can be more ornate in design than a later spoon. It's also difficult to ascertain from which area in Wales a spoon comes, as there doesn't seem to be any specific patterns that were confined to certain areas. However, spoons from Pembrokeshire tended to be larger than those from the rest of Wales and spoons from Caernarfonshire tended

fwy na rhai gweddill Cymru, ac roedd llwyau Sir Gaernarfon yn fwy plaen ar y cyfan. Yn ardal Llanwrtyd, Sir Frycheiniog, roedd dau ben (sef y darn o'r llwy sy'n dal y bwyd) i rai o'r llwyau. Byddai'r rhain yn cael eu creu gan ddynion ifainc os oedd y ferch wedi addo dod yn wraig iddynt. Roedd rhoi dau ben ar un llwy yn arwydd fod y ddau'n un. Mae ambell lwy ac iddi dair powlen, a'r drydedd bowlen yn dynodi'r plentyn a allai ddod o'r uniad.

to be plainer on the whole. Some of the spoons from the Llanwrtyd area in Breconshire have two bowls (the part of the spoon that holds the food). Young men would carve these if the girl had promised her hand in marriage. Two bowls on one spoon signified that two persons became one. There are some spoons that have three bowls, the third bowl signifying the child that might come from the union.

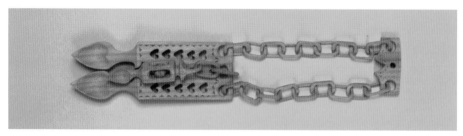

Mae'n anodd credu mai o un darn o bren y daw'r llwy gymhleth hon.
It's hard to believe that this complex spoon was carved from one piece of wood.

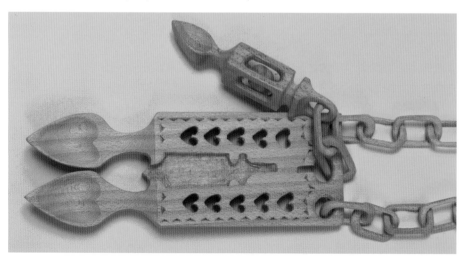

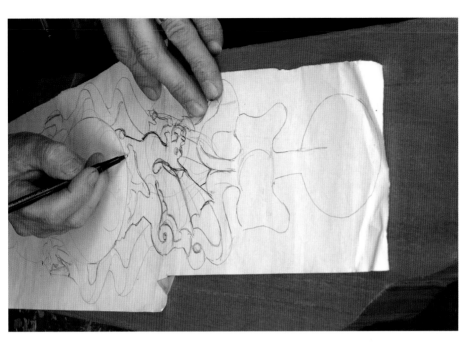

Uchod, isod a throsodd – camau cyntaf llunio llwy gywrain.

Above, below and overleaf – the first steps in creating an exquisite spoon.

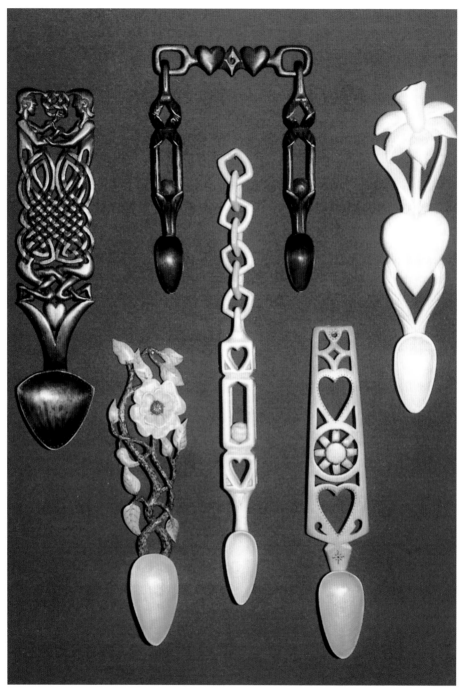

Detholiad o lwyau a gerfiwyd gan Mike Davies.

A selection of spoons carved by Mike Davies.

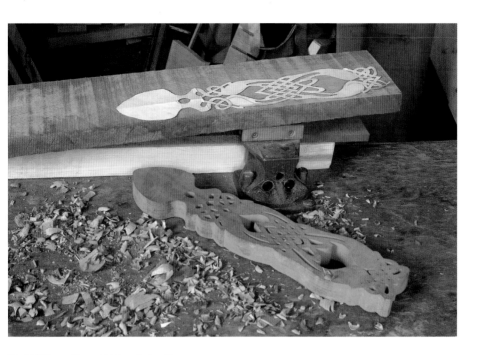

Edwin Williams o Bontarddulais wrth ei waith.
Edwin Williams of Pontarddulais plies his craft.

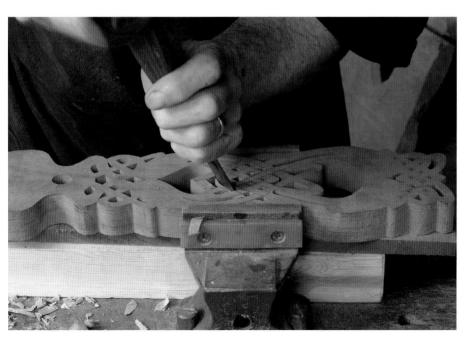

Cerfio llwy serch

Yn draddodiadol, caiff llwy ei cherfio o un darn o bren. Pren sycamorwydden oedd y pren mwyaf poblogaidd i wneud llwyau o bob math, ond gwelir enghreifftiau o ddefnyddio pren ywen, deri, pren bocs, a phren coed ffrwythau, fel pren afalau neu geirios gwyllt. Rhaid dewis pren â graen tyn wedi'i sychu oherwydd gall pren glas hollti wrth iddo sychu. Bydd y crefftwr yn cymryd boncyff ac yn ei hollti'n ddau hanner, cyn dechrau ffurfio siâp bras y llwy yn un o'r darnau. Rhaid manylu wedyn ar goes y llwy, drwy gerfio siâp tarian, calon neu symbol arall, cyn cerfio pen y llwy.

Carving a love spoon

Traditionally, a spoon is carved from one piece of wood. Sycamore was the most popular wood in Wales to make spoons of all kinds, but there are examples of spoons made of yew, oak, boxwood and fruitwood such as apple or wild cherries. The best wood to use is one that has a dense grain and it must have been dried, as green wood can split as it dries. The craftsman takes a log and splits it in two, takes one of the pieces and forms the outline of a spoon. He then works at the spoon in more detail, carving a shield, a heart or another symbol, before carving the spoon's bowl.

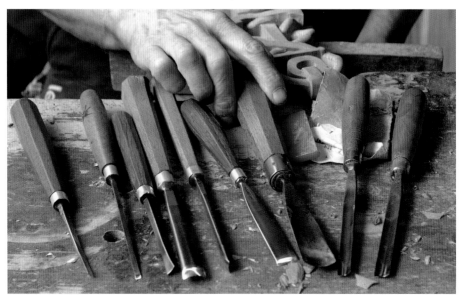

PATRYMAU A MOTIFAU AR Y LLWYAU

Byddai llawer o batrymau a motifau'n cael eu defnyddio i gyfleu ystyr symbolaidd arbennig.

CALON

Dyma un o'r patrymau mwyaf cyffredin. Mae un galon yn dynodi mai'r ferch biau calon y dyn ifanc, a dwy galon ar yr un llwy'n dynodi bod y ddau berson yn caru ei gilydd.

PATTERNS AND MOTIVES ON THE SPOONS

Many patterns and motives were used on the spoons to convey a symbolic meaning.

HEART

This is one of the most common patterns. One heart signifies that the girl has taken hold of the young man's heart, and two hearts on the same spoon means that love is reciprocated.

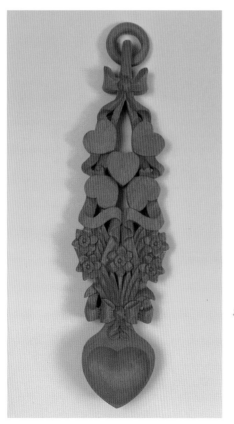

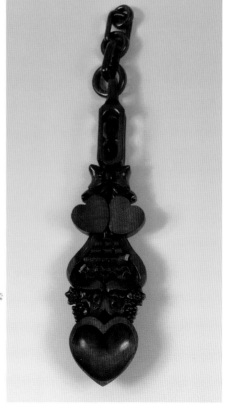

OLWYN, RHAW

Gan fod y rhain yn draddodiadol yn rhan o fyd gwaith y dyn ifanc, maen nhw'n dangos y byddai'n barod i weithio er mwyn ei gariadferch.

WHEEL, SPADE

As these were traditionally linked to a young man's work, they show that he would be willing to work for his lover's benefit.

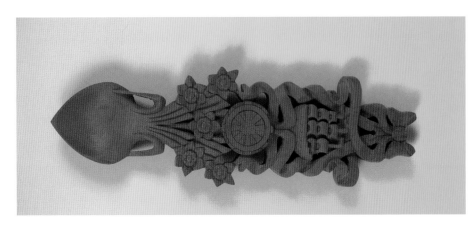

ALLWEDD, TWLL Y CLO, TŶ

Drwy gerfio un o'r rhain mae'r cerfiwr yn dweud wrth y ferch ei bod yn dal yr allwedd i'w galon neu i'w gartref. Gall allwedd neu dwll y clo hefyd ddynodi diogelwch.

KEY, LOCK, HOUSE

By carving any one of these the carver tells the girl that she holds the key to his heart or his home. A key, a lock or a padlock also denotes security.

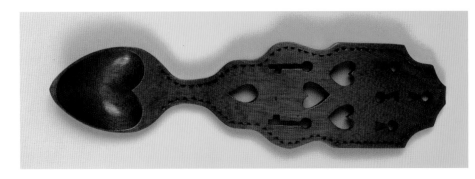

ANGOR

Mae'r cerfiwr yn dangos ei fod wedi cyrraedd y man lle mae am aros, a bwrw'i angor, fel llong wedi cyrraedd porthladd.

ANCHOR

The carver shows that he has found a place where he wants to stay and drop anchor, like a ship that has reached harbour.

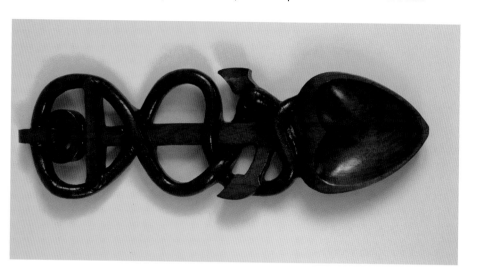

LLONG, LLYW LLONG

Mae llong yn cyfleu'r pâr ar daith esmwyth a didrafferth drwy fywyd gyda'i gilydd, a'r llyw'n dynodi y bydd y dyn ifanc yn cyfarwyddo neu'n arwain y ferch yn ddiogel yn ystod eu bywydau gyda'i gilydd.

SHIP, SHIP'S RUDDER

A ship denotes a smooth and uneventful journey through life together, and the ship's rudder suggests that the young man will lead or guide the girl safely during their life together.

CLYCHAU

Mae'r cerfiwr am glywed clychau'r llan yn canu, hynny yw, mae e eisiau priodi'r ferch.

BELLS

The carver wants to hear the church bells ringing, i.e. he wants to marry the girl.

CROES

Gall y groes ddynodi bod y dyn ifanc yn dymuno priodi'r ferch mewn gwasanaeth Cristnogol neu gall ddynodi ffydd Gristnogol.

CROSS

A cross can signify that the young man wishes to enter into a Christian marriage with the girl or it can signify Christian faith.

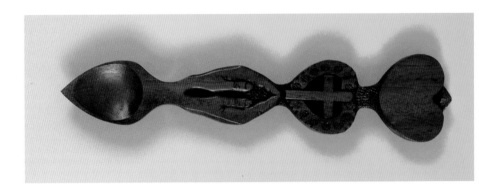

BLODAU, DAIL, GWINWYDDEN, COED

Mae blodau, dail, gwinwydden neu goed yn dynodi dau'n cyd-dyfu mewn perthynas gariadus.

FLOWERS, LEAVES, VINE, TREES

All the above denote two people growing together in a loving relationship.

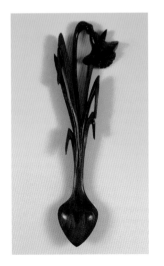
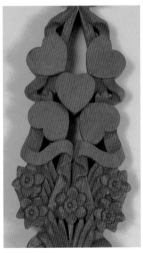
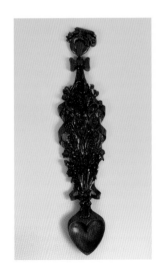

FFRWYTHAU

Mae unrhyw ffrwyth yn arwydd o gariad wedi cael ei gyflawni neu'n symbol o ffrwythlondeb.

FRUIT

Any fruit is a symbol of love fulfilled or a symbol of fertility.

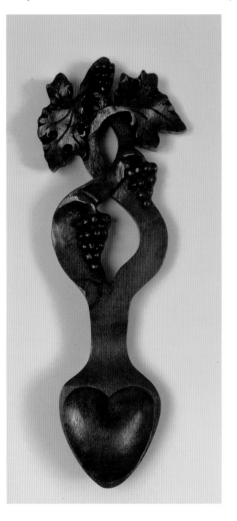 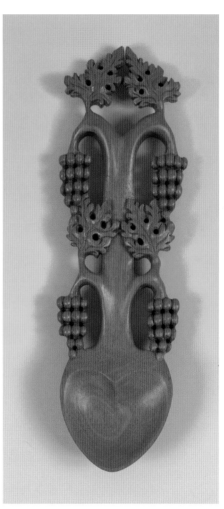

TARIAN

Symbol cyffredin i ddangos y bydd y dyn ifanc yn amddiffyn y gariadferch.

SHIELD

A common symbol to show that the young man will protect his lover.

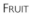

Rhai o lwyau'r cerfiwr Paul Curtis.

A selection of spoons carved by Paul Curtis.

ADAR	**BIRDS**
Mae dau aderyn yn symbol o adar serch.	Two birds are a symbol of lovebirds.
DIEMWNT, PEDOL	**DIAMOND, HORSESHOE**
Arwyddion o lwc dda yw'r rhain.	These are symbols of good fortune.

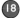

CADWYN

Lluniwyd dolenni cadwyn i ddynodi teyrngarwch a ffyddlondeb. Gall nifer y dolenni mewn cadwyn hefyd ddynodi nifer y plant yr hoffai'r cerfiwr eu cael. Roedd angen crefft go arbennig hefyd i lunio dolenni fel hyn o un darn o bren.

CHAIN

Chain links were carved to signify loyalty and faithfulness. The number of links in a chain can also signify the number of children that the carver would like to have. Great skill was needed also to form chain links from one piece of wood.

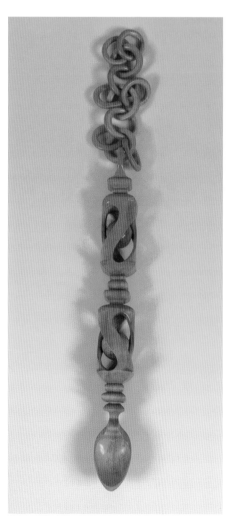

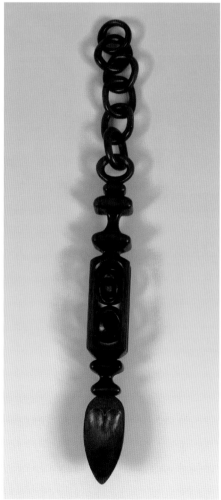

PELI BYCHAIN O FEWN CAWELL PREN

Gall y rhain ddynodi bod calon y cerfiwr mewn cawell o gariad neu fe allant ddynodi nifer y plant yr hoffai'r cerfiwr eu cael.

SMALL SPHERES IN A WOODEN CAGE

These can signify that the carver's heart is in a cage of wood or the number of children that the carver would like to have.

COES Y LLWY WEDI'I THROI

Mae tro yng nghoes y llwy yn dynodi na fydd modd tynnu'r ddau gariad oddi wrth ei gilydd.

Ceir casgliadau o hen lwyau serch yn Amgueddfa Sain Ffagan, Caerdydd, ac mewn amgueddfeydd lleol. Ond mae'r traddodiad yn parhau ac, erbyn heddiw, mae llawer o grefftwyr ar hyd a lled Cymru'n dal i lunio llwyau serch ac yn eu gwerthu'n lleol, mewn ffeiriau crefft neu

SPOONS WITH A TWISTED STEM

Spoons with a twisted stem signify that the two lovers will always be together.

Collections of old lovespoons can be seen in the Museum of Welsh Life at St. Fagans, Cardiff and in local museums. But the tradition continues and there are a number of craftspeople throughout Wales who still fashion lovespoons to be sold locally, in craft fairs, or even on the

hyd yn oed ar y We. Mae rhai siopau'n arbenigo ar werthu llwyau serch yn unig. Cerfio â llaw yw'r dull traddodiadol, wrth gwrs, er bod llawer o lwyau bellach yn cael eu llunio â pheiriannau. Bellach, bydd llwyau caru'n cael eu rhoi ar unrhyw achlysur, adeg geni neu fedyddio plentyn, penblwyddi priodas, dyweddïo a phriodi.

Internet. There are even shops dedicated to selling lovespoons. The lovespoon is traditionally hand carved, although many spoons are now machine-made. Lovespoons are nowadays given on all kinds of occasions, such as when a child is born or baptised, wedding anniversaries, engagements and weddings.

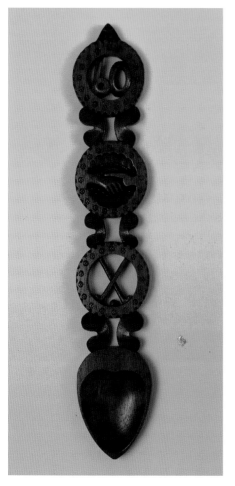

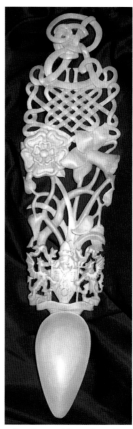

Uchod: Llwy arbennig a gomisiynwyd ar gyfer y frenhines Elizabeth II, gan Mike Davies.

Above: A special spoon commissioned for Queen Elizabeth II, by Mike Davies.

Gall y crefftwr modern ymateb i anghenion penodol y cwsmer drwy gynnwys motifau ar y llwy sy'n ymwneud â diddordebau, gwaith neu gefndir y person sy'n ei derbyn. Ac nid crefftwyr pren yn unig sydd wrthi'n creu llwyau, ond gofaint aur ac arian hefyd sy'n llunio gemwaith hardd a chywrain wedi ei seilio ar yr hen batrymau traddodiadol.

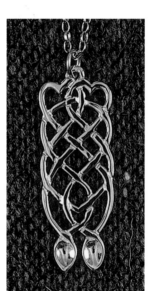

The modern craftsman can respond to customers' needs by including motives on the spoon that reflect the interests, work or background of the recipient. In addition, lovespoons are no longer confined to wood – there are goldsmiths and silversmiths in Wales who make intricate jewellery based on the traditional lovespoon.

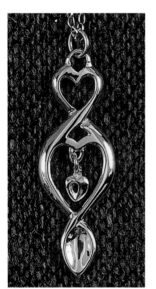

Llwyau aur hardd gan Rhiannon Evans o Dregaron.

Beautiful gold lovespoons by Rhiannon Evans of Tregaron.

Felly, er bod y traddodiad gwreiddiol wedi newid rywfaint, mae'n dal yn gryf iawn ac mae'r llwy serch wedi dod yn un o symbolau enwocaf Cymru.

Although the original tradition has changed somewhat, it's still very strong and the lovespoon has become one of the best-known symbols of Wales.

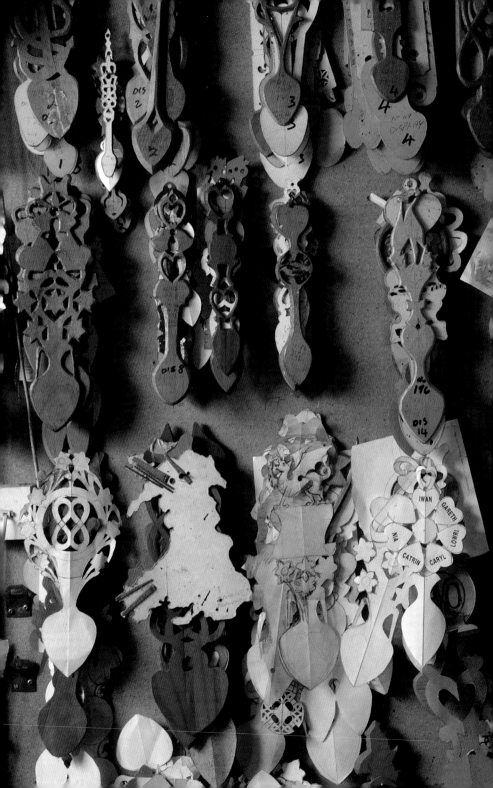

Dymuna'r cyhoeddwyr ddiolch i'r canlynol am roi caniatâd i atgynhyrchu lluniau yn y gyfrol hon:

The publishers would like to thank the following for granting permission to reproduce pictures in this volume:

Michael Cutter (t.2, 6 chwith/left); Amgueddfa Werin Cymru/The Museum of Welsh Life (tt. 4, 5, 6 de/right); Mike Davies [cerfiwr/carver] (t. 10, 21 de/right); Paul Curtis [cerfiwr/carver] (t.18); Rhiannon Cyf./Rhiannon Ltd. *www.rhiannon.co.uk* (t.22 gwaelod/bottom); Tegwyn Roberts / W.E. Williams [cerfiwr/carver] (pob llun arall);

ac i Gwenda Lloyd Wallace am wneud y gwaith ymchwil lluniau.

and to Gwenda Lloyd Wallace for the picture research.

Mae'r llwy fwyaf, (t. 2) yn eiddo i S4C.

The largest lovespoon (p. 2) is the property of S4C.

Hoffai'r awdur gydnabod y ffynonellau isod:

The author wishes to acknowledge the following sources:

Davies, Mike, *Y Llwy Garu Gymreig*, Abertawe, Cynnyrch Celf, 1983.
idem. *The Welsh Lovespoon*, Dinas Powys, M & B Davies, 1991.
Owen, Trefor (ed.), *The Story of the Lovespoon*, Swansea, Celtic Educational (Services) Ltd., 1973.
Stevens, Catrin, *Arferion Caru*, Llandysul, Gomer, 1977.

Cyhoeddir fel rhan o gyfres gomisiwn *Cip ar Gymru* Cyngor Llyfrau Cymru.

Published in the *Wonder Wales* series commissioned by the Welsh Books Council.

ⓗ Gwasg Gomer 2003 ©
 Ail argraffiad 2004
 Trydydd argraffiad 2009

ISBN 978 1 84323 094 6